文房才藝教室

色鉛筆畫超Q人物

任何工具都能做畫，一起隨心所欲畫世界～

畫生動又有趣的人物，啟動創意力和繪畫力

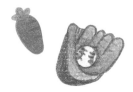

彩繪魔法

1 2 3...

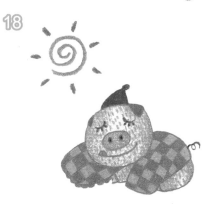

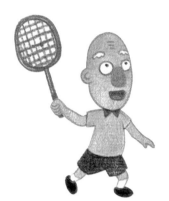

PART 7　十二生肖角色扮演　96

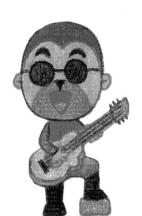

PART 8　人物造型與背景構圖　110

PART 1

認識工具和色彩

畫人物前，先準備這些工具吧！

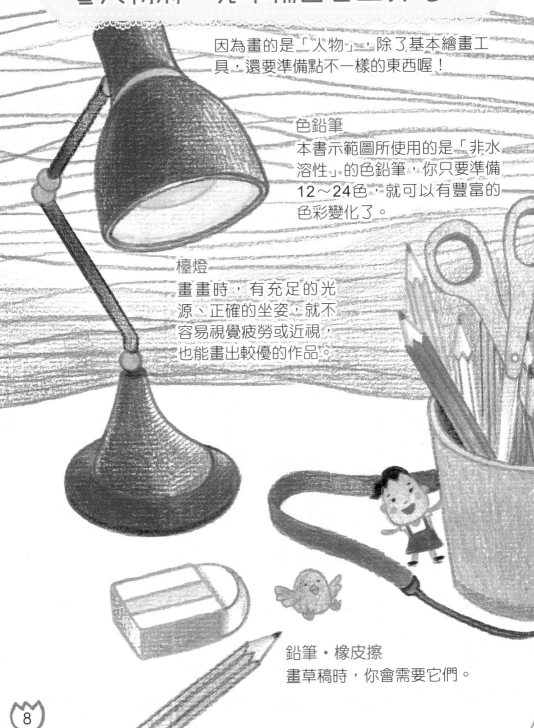

因為畫的是「人物」，除了基本繪畫工具，還要準備點不一樣的東西喔！

色鉛筆
本書示範圖所使用的是「非水溶性」的色鉛筆，你只要準備12～24色，就可以有豐富的色彩變化了。

檯燈
畫畫時，有充足的光源、正確的坐姿，就不容易視覺疲勞或近視，也能畫出較優的作品。

鉛筆·橡皮擦
畫草稿時，你會需要它們。

畫紙

選擇不同的紙質，畫上去的效果就會不一樣喲！

西卡紙
紙質較平滑。

素描紙
本書所用的紙，紙
質介於兩者之間。

水彩紙
紙質較粗糙，
紋理較明顯。

鏡子
觀察自己時不可缺少的好夥伴。

剪刀・尺・削鉛筆器
這些都是作畫時的輔助工具。

相機・照片
蒐集資料時的
好用工具。

＊這本書裡示範的
　圖都是畫在素描
　紙上，而且使用
　非水溶性色鉛筆
　作畫。

9

四個步驟開始畫人物

從這四個步驟入門，把自己和身邊的人都畫出來吧！

步驟1 觀察自己和身邊的人

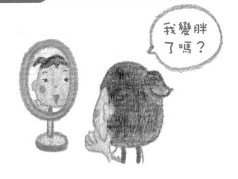

對著鏡子仔細看看自己，鏡中的影像給你什麼感覺呢？

仔細觀察、拍下親友的照片、速寫，都是觀察的角度。

步驟2 描畫草圖　看著鏡中的自己，或是參考照片，用鉛筆輕輕畫出草圖 —— 臉孔、髮型等一一畫出來。

步驟3 描繪定稿

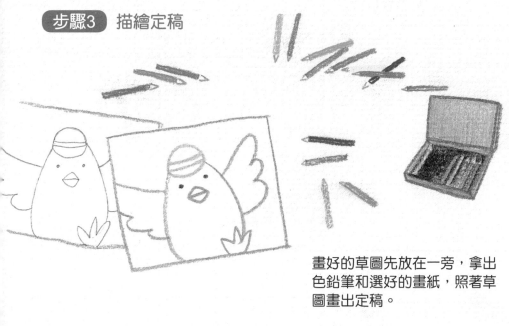

畫好的草圖先放在一旁,拿出色鉛筆和選好的畫紙,照著草圖畫出定稿。

步驟4 塗色

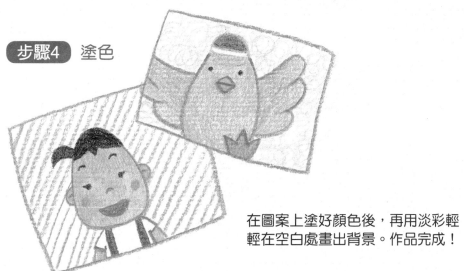

在圖案上塗好顏色後,再用淡彩輕輕在空白處畫出背景。作品完成!

認識「基本色」

色彩三原色——紅、黃、藍，各自混和後又會變化出更多顏色。下圖這些是色鉛筆最常用的色彩，又可區分為「冷色系」、「暖色系」、「中性色」。

綠

藍

冷色系

給人的感覺是：寒冷、涼爽、收縮、遙遠……

紫

黑

中性色

給人的感覺是：沉穩、嚴肅、神祕……

灰

白

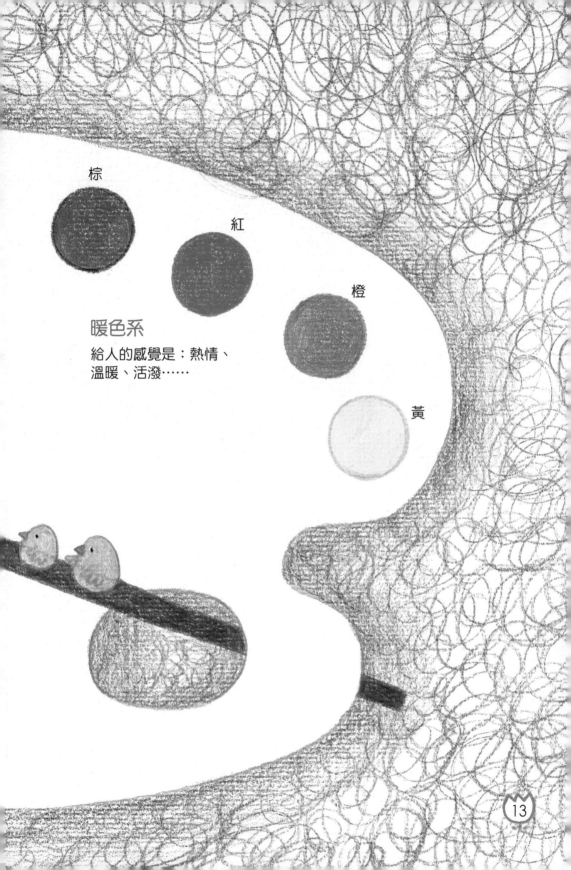

棕

紅

橙

黃

暖色系

給人的感覺是：熱情、
溫暖、活潑……

13

色鉛筆顏色變化技巧

想讓作品的顏色豐富又有層次，
可以運用「基本色」，從深
淺、漸層、疊塗等技巧作
變化。運用得好，就能
增添作品的活潑性
和精緻度。

深淺變化

塗繪力道的輕或重，讓同一種顏色
有深和淺的變化。

深

淺

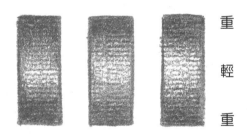

漸層變化

運用塗繪力道的輕重，還能畫出有層次的「從
深到淺」，或是「從淺到深」的漸層變化。

重

輕

重

疊塗變化

不同單色互相疊塗，可以產生出更多新的
顏色，帶給你意想不到的驚喜。

黃　　紅

↓

橙

黃　　藍

↓

綠

紅　　藍

↓

紫

你也能做
出個人的
色卡喔！

色彩聯想

下面這些物件都有它專屬的色彩，快來連連看，然後塗上顏色吧！

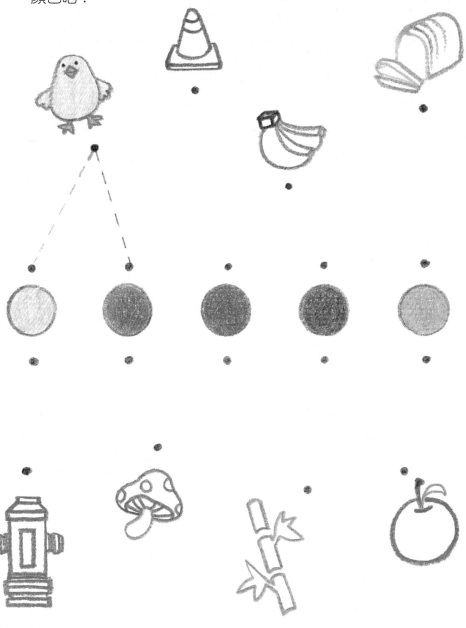

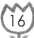

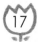

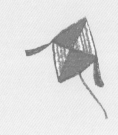

PART 2

練習畫點・線・面

練習畫「點」

「點」是圖像中最基本的要素，點和點可連接成「線」，
再由線而成「面」。

點的大小變化

點的形狀不一定
都是圓形喔！

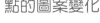

點的圖案變化

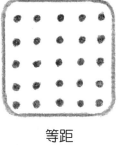

等距

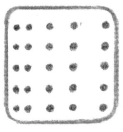

層次間隔

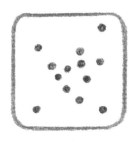

不規則

換你畫畫看囉！

20

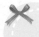

更多「點」的變化

「點」可以集中、分散、靜止、跳動……表現出不同速度或情境;「點」還能讓畫面延伸,給人不同的心理感受,並有提示及引導視線的作用。

點構成的心理畫面

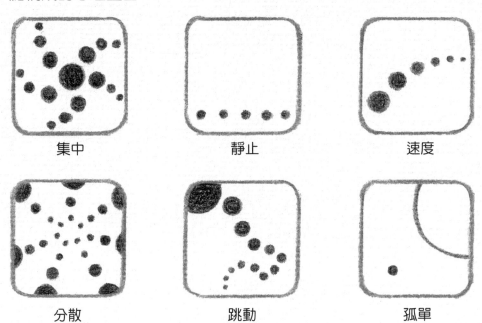

集中　　　　　　靜止　　　　　　速度

分散　　　　　　跳動　　　　　　孤單

練習畫「線」

「線」的長、短、粗、細、曲、直……可以搭配運用，讓畫面更生動，也能畫出各種物件。

直線　　　　　曲線

虛線　　　　　繞圈圈

短線　　　　　半圓形

鋸齒線　　　弓形線

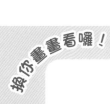

換你畫畫看囉！

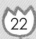

太陽

餅乾

綿羊

軌跡

竹籃

花

鬱金香

城牆

更多「線」的變化

利用「線」的長、短、粗、細、彎、直……不但可畫出多樣的紋理、圖案,還可以表現出物品的質感。

線構成的多樣圖案

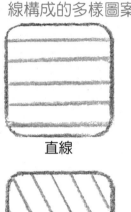

直線

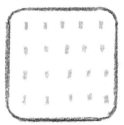

短線

波浪線

斜線

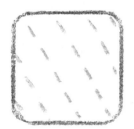

虛線

格線

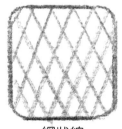

網狀線

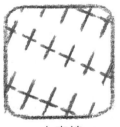

十字線

編織線

換你畫畫看囉!

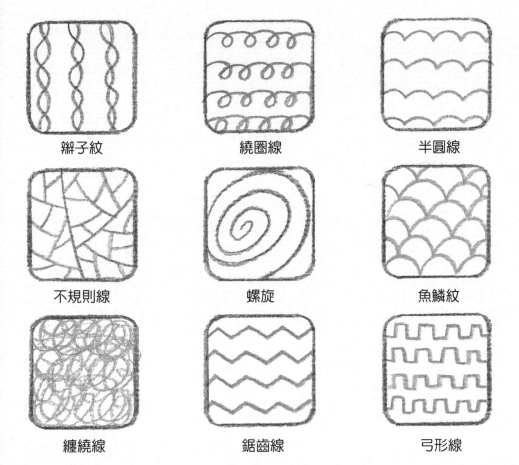

辮子紋　　　　　　　　繞圈線　　　　　　　　半圓線

不規則線　　　　　　　螺旋　　　　　　　　　魚鱗紋

纏繞線　　　　　　　　鋸齒線　　　　　　　　弓形線

練習畫「面」

「線」可以組成「面」，形成各式各樣的形狀，不同的形狀又能延伸畫出各種物件。

圓形

三角形

正方形

橢圓形

等邊三角形

長方形

梯形

菱形

星形

直角梯形

五角形

星形

換你畫畫看囉！

柳橙

魚

背包

胡蘿蔔

高腳杯

手機

帽子

風箏

流星

鞋子

鑽石

太陽

更多「面」的變化

下面這些物件都有它專屬的形狀，快來連連看，然後塗上顏色吧！

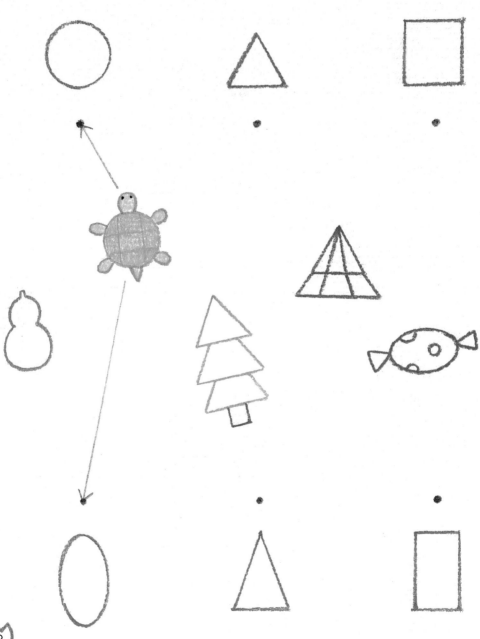

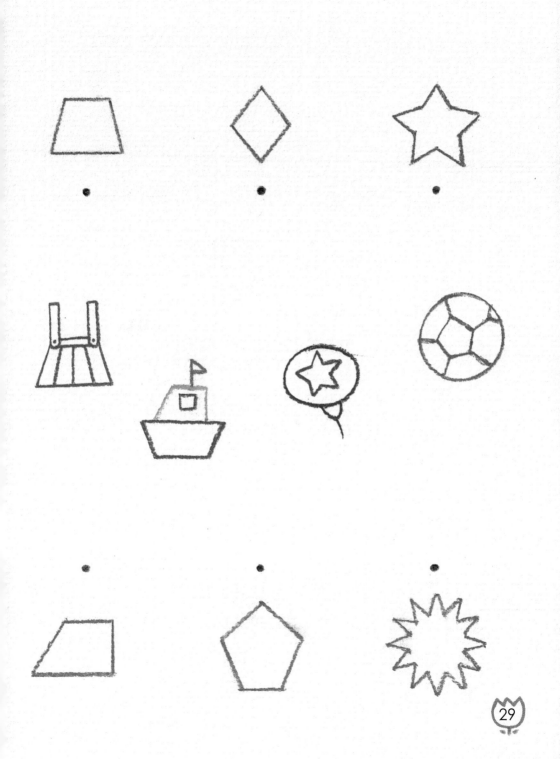

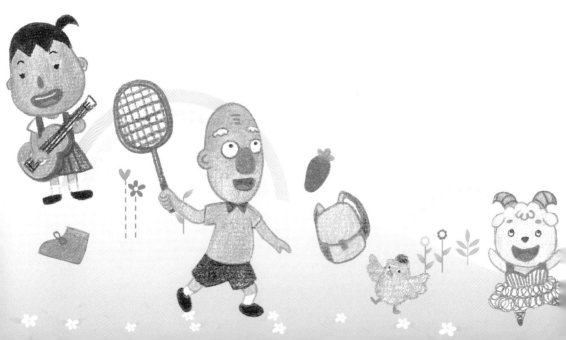

PART 3

畫表情・畫人物・畫動作

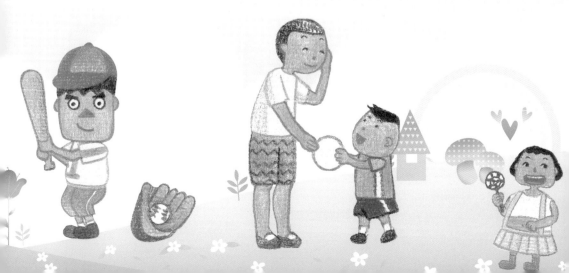

從人體結構開始練習

要畫好人物，第一步就先從了解「人物結構」著手吧！當然，畫男生和畫女生也要有區別喔！

畫男生

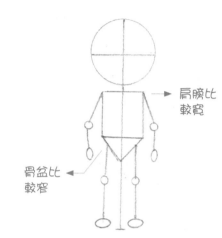

肩膀比較寬

骨盆比較窄

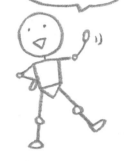

多觀察就能掌握男生的特徵喔！

1 畫一條直線當作「軸心」。

2 在線條上用幾何圖形畫出骨架：頭、脖子、身體、手、腳和關節。

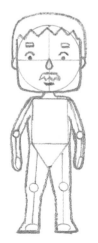

3 在骨架上描畫出輪廓。

4 畫出衣服。

5 塗色。

畫女生

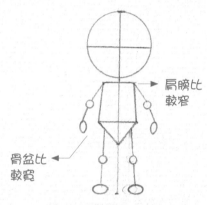

肩膀比較窄

骨盆比較寬

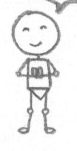

女生的骨架通常比男生小喔！

1 畫一條直線當作「軸心」。

2 在線條上用幾何圖形畫出骨架：頭、脖子、身體、手、腳和關節。

3 在骨架上描畫出輪廓。

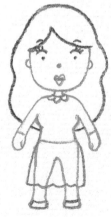

4 畫出衣服。

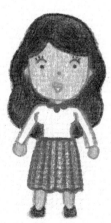

5 塗色。

觀察頭・五官・角度

畫人物時，頭形、髮型和五官的位置、形狀，以及不同的角度變化，都會影響人物的美感和表情喲！

頭和五官

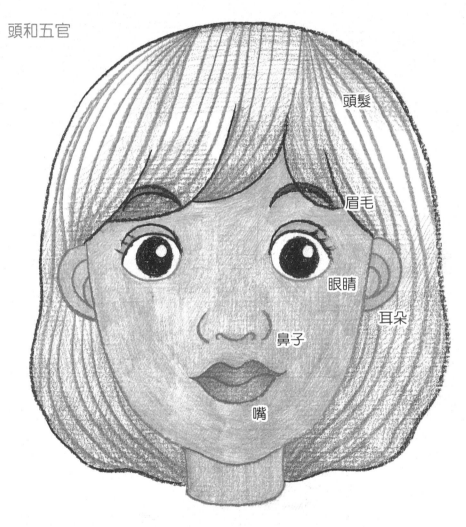

頭髮

眉毛

眼睛

耳朵

鼻子

嘴

先來練習畫簡單的髮型、五官的位置和比例。

頭的各種角度

頭的角度改變時，五官位置也會產生變化呢！

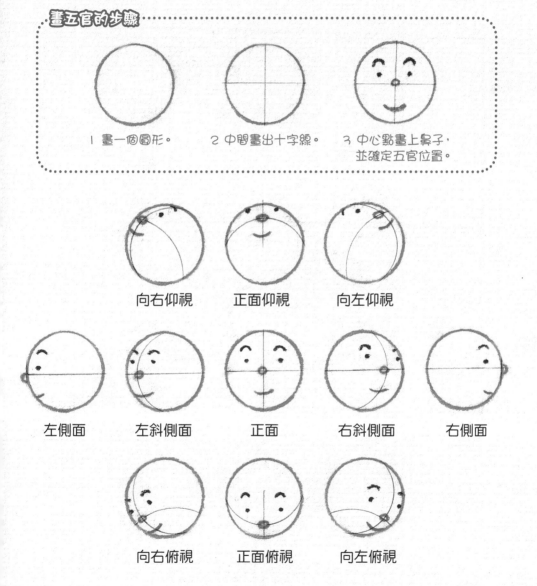

畫五官的步驟

1 畫一個圓形。　　　　2 中間畫出十字線。　　　　3 中心點畫上鼻子，並確定五官位置。

向右仰視　　　　正面仰視　　　　向左仰視

左側面　　　左斜側面　　　正面　　　右斜側面　　　右側面

向右俯視　　　　正面俯視　　　　向左俯視

臉形・髮型畫畫看！

基本臉形 仔細觀察周遭的人便會發現，每個人的臉形是不是都不太一樣呢？你也來畫畫看吧！

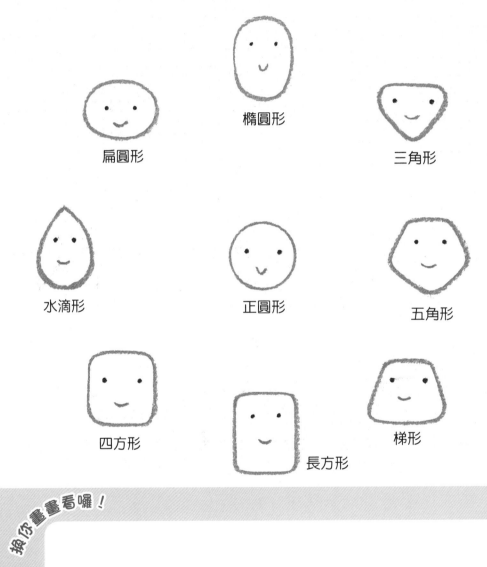

橢圓形

扁圓形

三角形

水滴形

正圓形

五角形

四方形

長方形

梯形

換你畫畫看囉！

基本髮型

有人頭髮多、有人頭髮少，有人短、有人長，有人直髮、有人捲髮……你想畫哪種髮型？

短髮

禿頭（頭髮少）

光頭

中長髮

翹髮

長髮

捲髮

五官的多種變化

五官可以從幾何圖形做變化，不須複雜的線條，也能畫得生動又有趣。

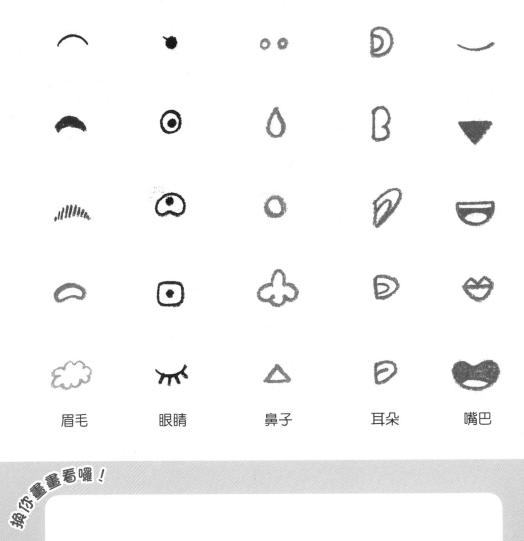

| 眉毛 | 眼睛 | 鼻子 | 耳朵 | 嘴巴 |

換你畫畫看囉！

表情的多種變化

每種表情都有表現重點，這些最基本的畫法，趕快學起來喲！

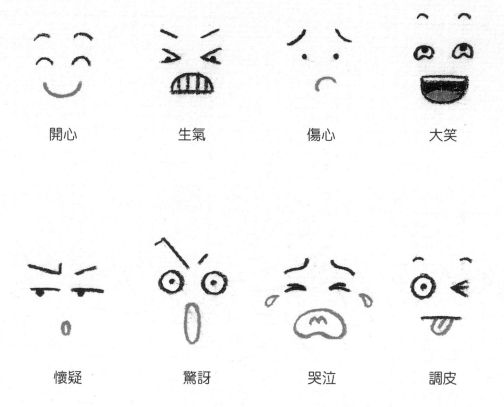

開心　　　　　生氣　　　　　傷心　　　　　大笑

懷疑　　　　　驚訝　　　　　哭泣　　　　　調皮

身形・比例畫畫看！

頭和身體的比例

不同年齡和不同身高，都會有不一樣的頭身比例。要畫可愛人物，就要
2～3頭身囉！

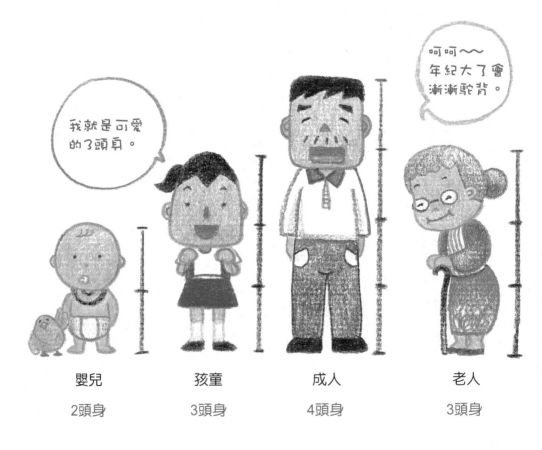

嬰兒	孩童	成人	老人
2頭身	3頭身	4頭身	3頭身

高和矮的頭身比

5頭身　　　　　　高

　　　　　　　　　　　矮　　　　　3頭身

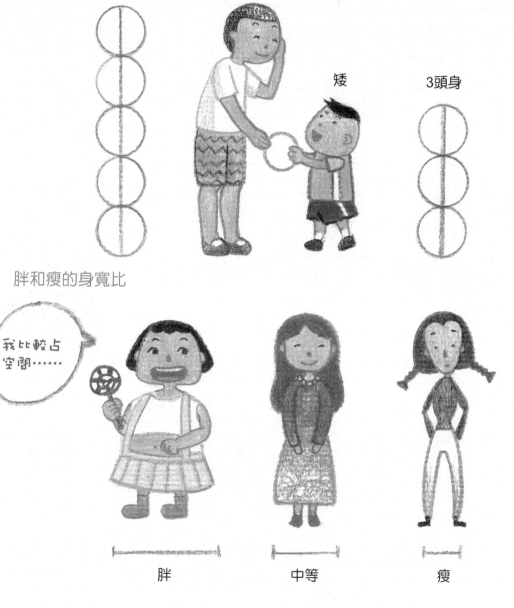

胖和瘦的身寬比

我比較占空間……

胖　　　　　　中等　　　　　瘦

＊身形寬度不同，就能畫出明顯的胖和瘦。

日常用品・配件畫畫看！

從事不同的活動，就要搭配不一樣的用品，要改變造型，
也需要各種配件。只要想得到的，都試著畫出來吧！

日常用品

相機

羽毛飾品

棒球和手套

皮帶

書

羽毛球拍

手表

後背包

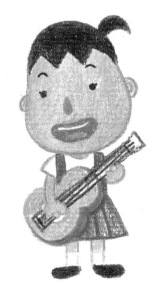

吉他

圍巾

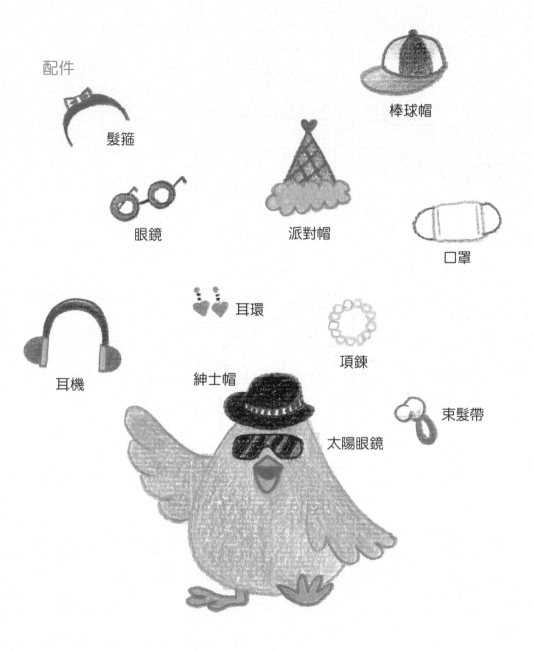

配件

髮箍

眼鏡

棒球帽

派對帽

口罩

耳環

項鍊

耳機

紳士帽

束髮帶

太陽眼鏡

站‧跪‧跑‧跳畫畫看！

要讓畫出來的人物更有動感，就要學會畫各種動作。先畫出骨架再描繪輪廓，畫動作就難不倒你了喲！

站的姿勢

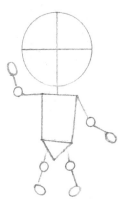

1 畫出骨架。

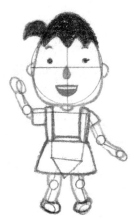

2 描畫輪廓。

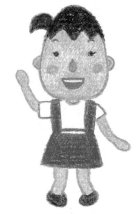

3 塗色。

跪的姿勢

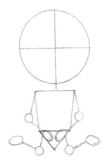

1 畫出骨架。

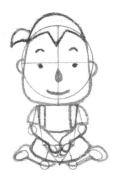

2 描畫輪廓。

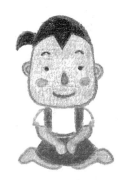

3 塗色。

換你畫畫看囉！

跑的動作

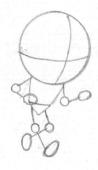

1 畫出骨架。

2 描畫輪廓。

3 塗色。

跳的動作

1 畫出骨架。

2 描畫輪廓。

3 塗色。

頭身比例

參考第40頁，嬰兒是２頭身喔！

暖色系

參考第12-13頁，塗色時選暖色系顏色。

動作畫法

參考第44-45頁，先畫出骨架人。

頭髮畫法

參考第37頁，先畫線條再塗色。

① ②

表情畫法

參考第38-39頁，畫出表情。

奶瓶畫法 參考第26-27頁，畫出主題物件。

圖案變化

參考第24-25頁，畫出衣服圖案。

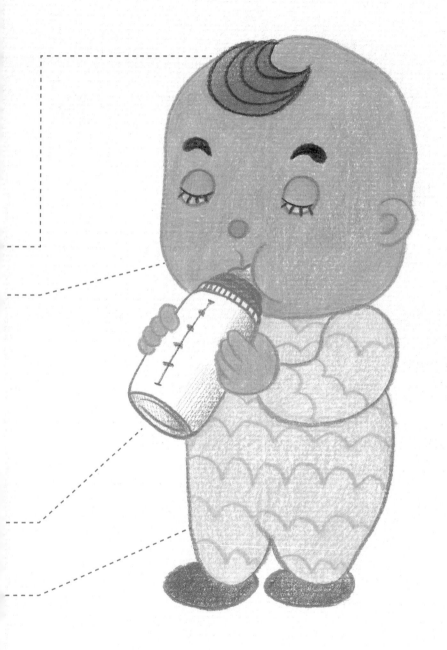

人物示範② 玩雪的孩子

頭身比例　參考第40頁，孩童是 3 頭身喔！

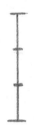

冷色系

參考第12-13頁，塗色時選冷色系顏色。

動作畫法
參考第44-45頁，先畫出骨架人。

頭髮畫法　參考第36-37頁，先畫臉形再畫髮型。◀--------

表情畫法◀--------
參考第38-39頁，畫出表情。

圖案變化　參考第24-25頁，畫出衣服和場景的圖案。◀--------------

帽子　　　　　毛衣　　　　　襪子

點的變化
參考第20-21頁，畫出大大小小的飄雪。

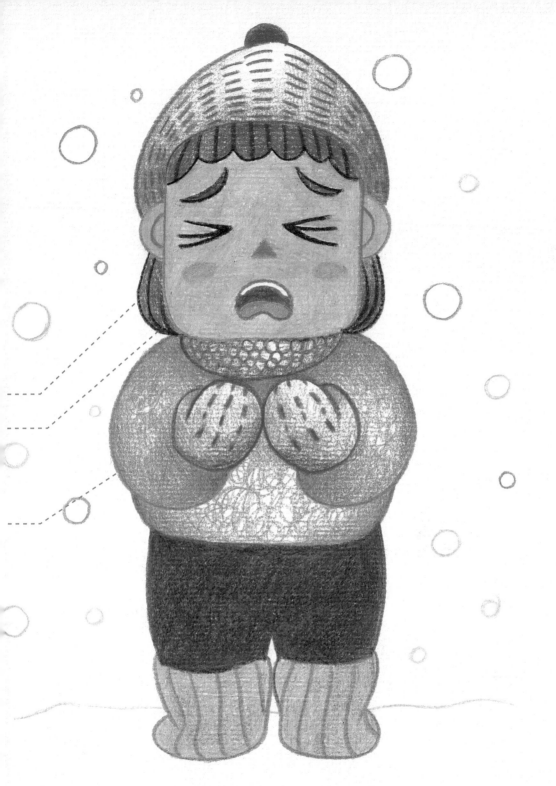

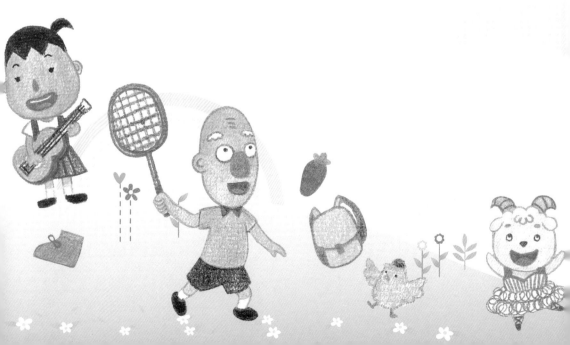

PART 4

家人點點名

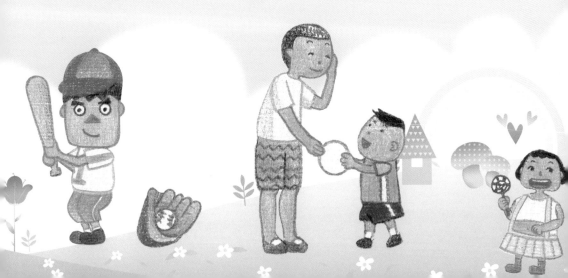

爺爺

A 畫頭

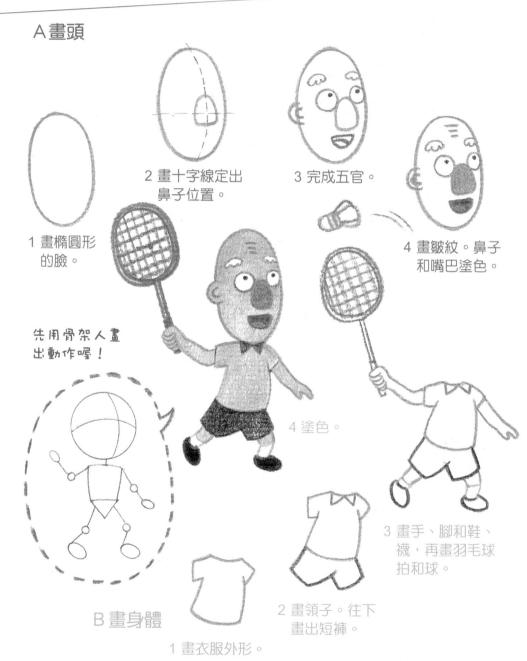

1 畫橢圓形的臉。

2 畫十字線定出鼻子位置。

3 完成五官。

4 畫皺紋。鼻子和嘴巴塗色。

先用骨架人畫出動作喔！

4 塗色。

3 畫手、腳和鞋、襪，再畫羽毛球拍和球。

B 畫身體

1 畫衣服外形。

2 畫領子。往下畫出短褲。

52

爺爺的表情變化

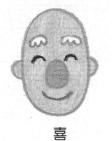 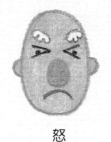 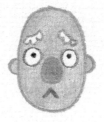 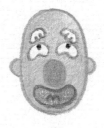

喜　　　　　　怒　　　　　　哀　　　　　　樂

搭配物件的畫法

羽毛球拍　　　　　　　　　　　　　　　　羽毛球

 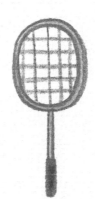

① ②

③ ④

1 畫一個橢圓形。　　2 往內再畫　　3 畫球拍網線和
　　　　　　　　　　　一圈。　　　　把手並塗色。

奶奶

A 畫頭

1 畫桃子形的臉。

2 畫十字線定出鼻子位置。

3 完成五官。

4 畫梳著髮髻的髮型。

先用骨架人畫出動作喔！

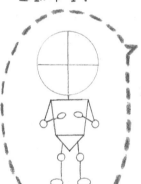

B 畫身體

4 加上椅子和毛線球並塗色。

1 畫洋裝外形。

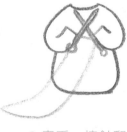

2 畫手、棒針和編織物。

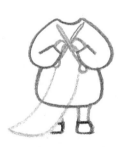

3 畫腳和鞋。

奶奶的表情變化

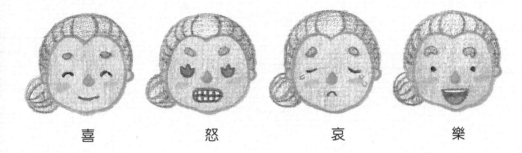

| 喜 | 怒 | 哀 | 樂 |

搭配物件的畫法

編織物

1 畫兩支棒針。

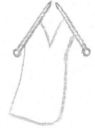

2 往下畫編織物外形。

3 畫編織花紋並塗色。

毛線球

①

②

③

長椅

1 畫一個長方形。

2 往上加一個梯形。

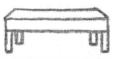

3 下面畫四個椅腳。

4 塗色。

55

爸爸

A 畫頭

1 畫方形的臉。

2 畫十字線定出鼻子位置。

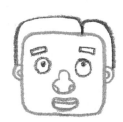

3 完成五官和髮型。

先用骨架人畫出動作喔！

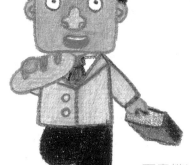

4 再畫幾滴汗水並塗色。

B 畫身體

1 畫西裝外形。

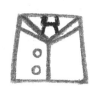

2 畫領子、領帶和釦子。

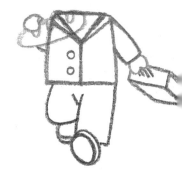

3 畫手、袖子、褲子、鞋、公事包和麵包。

爸爸的表情變化

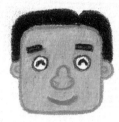 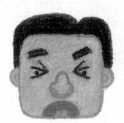 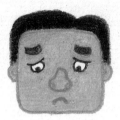 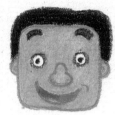

喜　　　　　　怒　　　　　　哀　　　　　　樂

搭配物件的畫法

麵包

1 畫一個扁扁的　　　2 再畫三個小橢　　　3 塗色。
　橢圓形。　　　　　　圓形。

公事包

1 畫一個長方形。　　2 往後畫出厚度。　　3 畫提把和鎖釦
　　　　　　　　　　　　　　　　　　　　　　並塗色。

媽媽

A 畫頭

1 畫U形的臉，接著畫十字線定出鼻子位置。

2 完成五官。

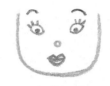

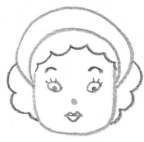

3 畫髮型和包頭巾。

先用骨架人畫出動作喔！

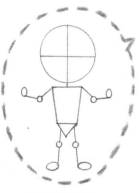

B 畫身體

4 再畫鍋子和鍋鏟並塗色。

1 畫圍裙外形。

2 畫圍裙的綁帶和荷葉邊。

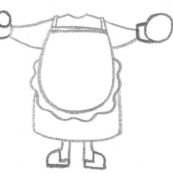

3 畫洋裝、隔熱手套、腳和鞋。

媽媽的表情變化

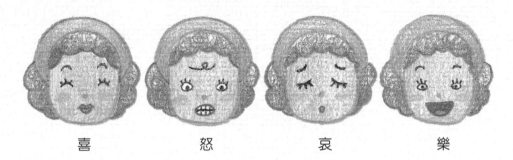

喜　　　　　怒　　　　　哀　　　　　樂

搭配物件的畫法

平底鍋

1 畫一個橢圓形。　2 畫出鍋子外形。　3 畫把手。　4 塗色。

雙耳湯鍋

1 畫一個橢圓形。　2 畫出鍋子外形。　3 畫鍋蓋和把手。　4 塗色。

鍋鏟

①　　　　　②　　　　　③

哥哥

A 畫頭

1 畫 U 形的臉。

2 完成五官。

3 畫瀏海和棒球帽。

先用骨架人畫
出動作喔！

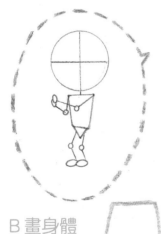

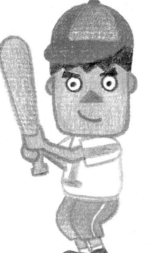

4 畫球棒和棒球
並塗色。

B 畫身體

1 畫衣服外形。

2 畫衣服袖子和
下擺。

3 畫手、衣服圖案、
褲子、襪子和鞋。

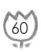

哥哥的表情變化

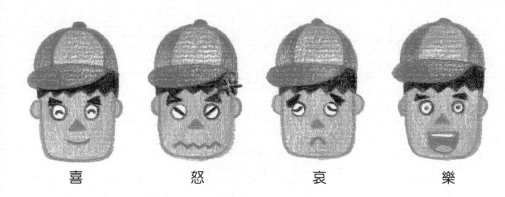

喜　　　　怒　　　　哀　　　　樂

搭配物件的畫法

棒球帽

1 畫一個半圓形。　2 畫帽子上的　　3 畫帽舌。　　4 塗色。
　　　　　　　　　　線條。

球棒

①　　　　②　　　　③

棒球

①　　　　②　　　　③

姊姊

A畫頭

2 完成五官並
畫上眼鏡。

1 畫U形的臉。

3 畫綁馬尾的髮型。

先用骨架人畫
出動作喔！

B畫身體

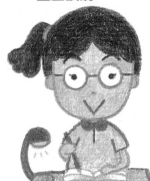

4 畫書桌、檯燈和作業
本並塗色。

3 畫手、腳、鞋和筆。

1 畫衣服外形。

2 畫衣服領子和
裙子。

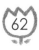

姊姊的表情變化

喜　　　　　怒　　　　　哀　　　　　　樂

搭配物件的畫法

作業本

1 畫兩個半圓形線。

2 往下畫出厚度。

3 再往下加畫一層。

4 塗色。

檯燈

1 畫一個半圓
形和一個橢
圓形。

2 畫檯燈
支架。

3 畫燈泡並
塗色。

書桌

1 畫一個長方形。

2 上面加一個梯形。

3 畫桌腳並塗色。

弟弟

A 畫頭

1 畫饅頭形的臉並定出鼻子位置。

2 畫眉毛、眼睛、鼻子、耳朵和泳鏡。

3 畫嘴巴、牙齒和髮型。

先用骨架人畫出動作喔！

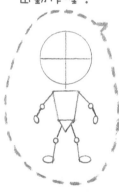

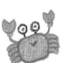

4 畫螃蟹、泳圈小雞並塗色。

B 畫身體

1 畫身體外形。

2 畫肚臍和游泳圈。

3 畫手、腳、泳褲和游泳圈的圖案。

弟弟的表情變化

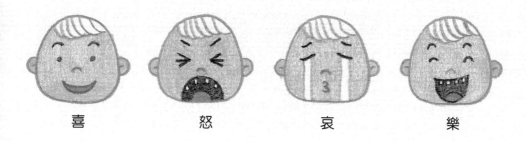

喜　　　　怒　　　　哀　　　　樂

搭配物件的畫法

螃蟹

1 畫眼睛。　2 往下畫出　3 畫兩個蟹螯。　4 畫蟹腳和蟹　5 塗色。
　　　　　　　身體。　　　　　　　　　　殼圖案。

游泳圈圖案變化

寬條紋　　　　　繞圈紋　　　　　點點紋

65

妹妹

A 畫頭

1 畫圓形的臉。

2 畫鼻子和耳朵。

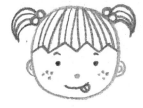

3 畫髮型並完成五官。

B 畫身體

先用骨架人畫出動作喔！

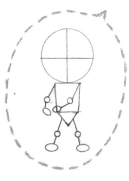

3 畫兔子玩偶並塗色。

1 畫洋裝外形。

2 畫手、腳和鞋。

66

妹妹的表情變化

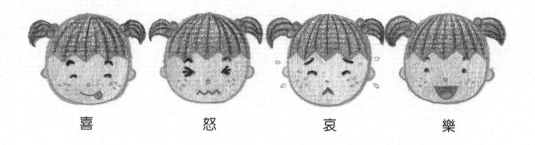

喜　　　　　怒　　　　　哀　　　　　樂

搭配物件的畫法

兔子玩偶

1 畫圓形的頭。

2 畫長耳朵。

小狗玩偶

1 畫方形的頭。

2 畫圓耳朵
　和五官。

3 畫身體和手、
　腳。

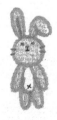

4 畫五官和鬍
　鬚並塗色。

3 畫身體和
　手、腳。

4 塗色。

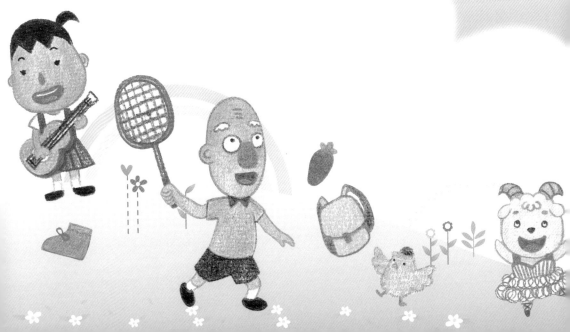

PART 5

學校裡的人物

A 畫頭

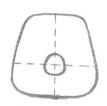

1 畫梯形的臉和
鼻子。

2 完成五官。

3 畫髮型和學
士帽。

B 畫身體

先用骨架人畫
出動作喔！

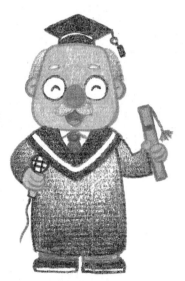

5 塗色。

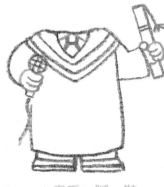

4 畫手、腳、鞋、
麥克風和畢業證
書筒。

1 畫學士服領子
的外形。

2 畫領帶和領子
圖案。

3 畫長袍外形。

校長的表情變化

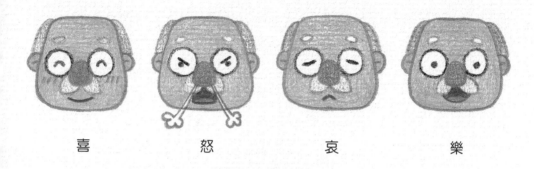

喜　　　　怒　　　　哀　　　　樂

搭配物件的畫法

麥克風

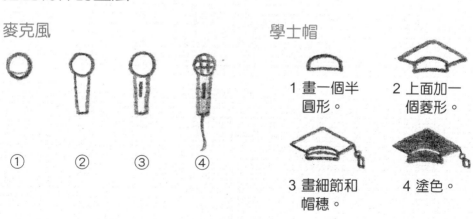

① 　　② 　　③ 　　④

學士帽

1 畫一個半圓形。

2 上面加一個菱形。

3 畫細節和帽穗。

4 塗色。

A 畫頭

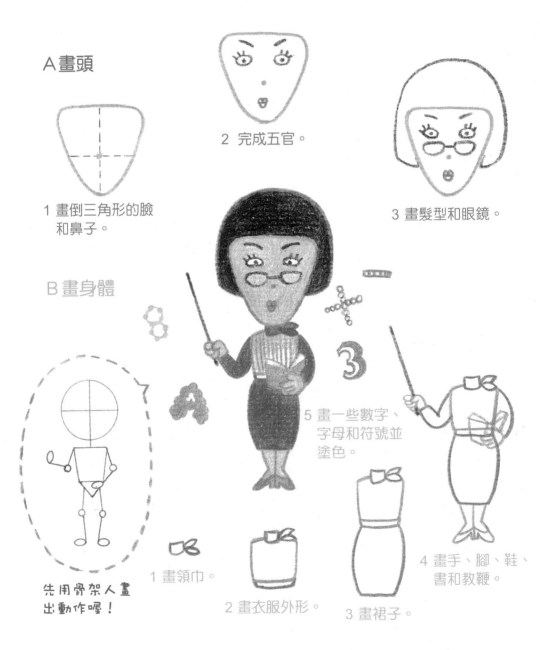

1 畫倒三角形的臉和鼻子。

2 完成五官。

3 畫髮型和眼鏡。

B 畫身體

先用骨架人畫出動作喔！

1 畫領巾。

2 畫衣服外形。

3 畫裙子。

4 畫手、腳、鞋、書和教鞭。

5 畫一些數字、字母和符號並塗色。

老師的表情變化

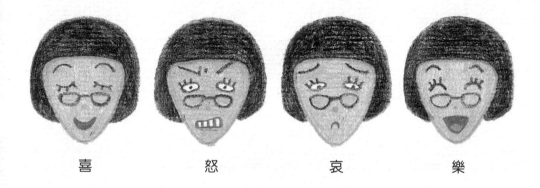

喜 怒 哀 樂

搭配物件的畫法

數字、字母和符號的趣味變化

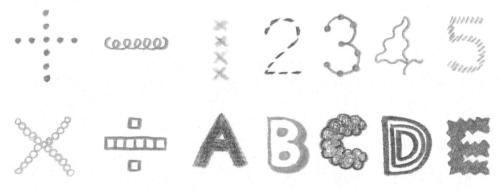

校工

A 畫頭

1 畫U形的臉和鼻子、耳朵。

2 完成五官。

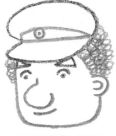

3 畫髮型和帽子。

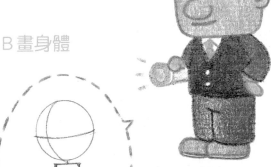

4 塗色。

B 畫身體

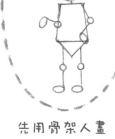

先用骨架人畫出動作喔！

1 畫制服的外形。

2 畫領帶、領子和釦子。

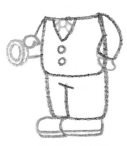

3 畫手、褲子、鞋和手電筒。

校工的表情變化

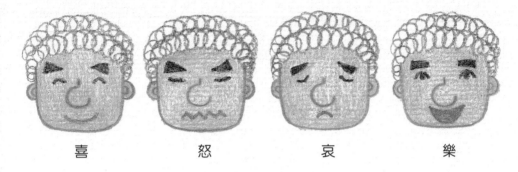

喜　　　　怒　　　　哀　　　　樂

搭配物件的畫法

大盤帽

1 畫一個長條形。　2 加上半圓形。

3 畫帽舌。　　　　4 畫帽徽並塗色。

手電筒

① ② ③ ④

⑤

亮燈時要有光芒

A 畫頭

2 完成五官。

1 畫U形的臉和鼻子。

3 畫髮型。

B 畫身體

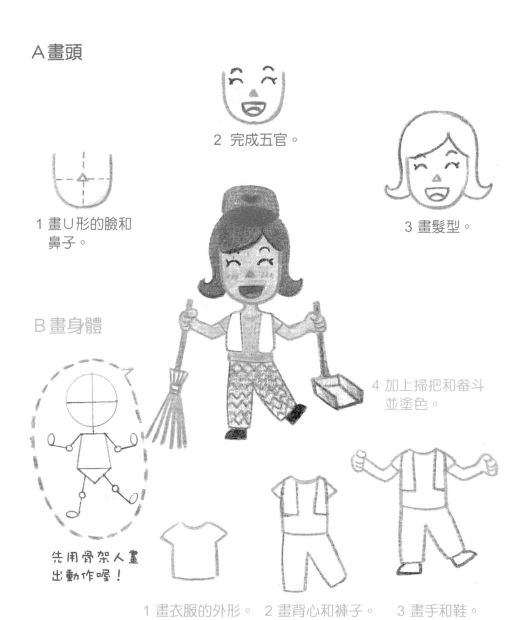

先用骨架人畫出動作喔！

4 加上掃把和畚斗並塗色。

1 畫衣服的外形。　2 畫背心和褲子。　3 畫手和鞋。

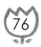

清潔阿姨的表情變化

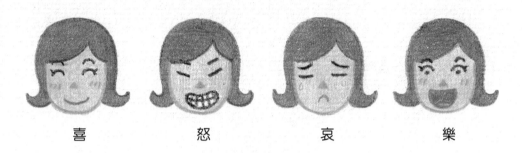

喜　　　　　怒　　　　　哀　　　　　樂

搭配物件的畫法

竹掃把　　　　　　　　　　　　帽子

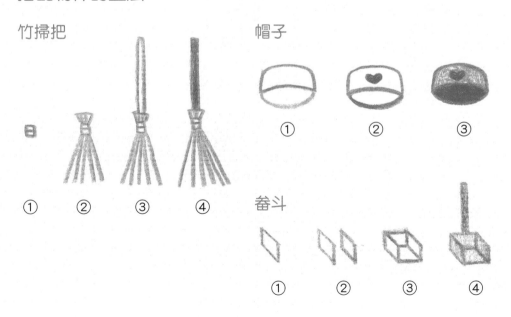

① ② ③ ④

① ② ③

畚斗

① ② ③ ④

女同學

A 畫頭

2 完成五官。

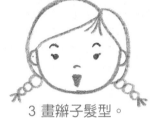

1 畫U形的臉和鼻子。

3 畫辮子髮型。

B 畫身體

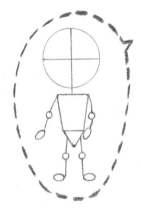

先用骨架人畫
出動作喔！

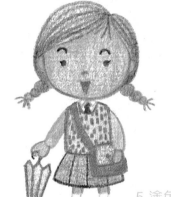

5 塗色。

1 畫制服的外形。

2 畫領帶和
　領子。

3 畫百褶裙。

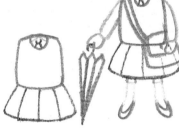

4 畫手、腳、
　長襪、鞋、
　書包和傘。

女同學的表情變化

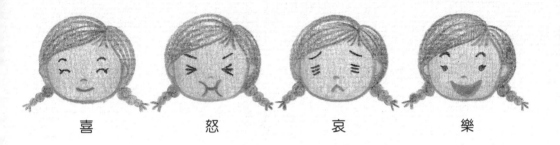

喜　　　　　怒　　　　　哀　　　　　樂

搭配物件的畫法

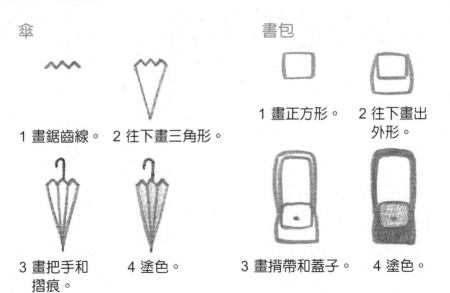

傘

1 畫鋸齒線。　2 往下畫三角形。

3 畫把手和
摺痕。

4 塗色。

書包

1 畫正方形。　2 往下畫出
　　　　　　　　外形。

3 畫揹帶和蓋子。　4 塗色。

男同學

A 畫頭

1 畫U形的臉和鼻子。

2 完成五官。

3 畫瀏海和雨衣帽子。

B 畫身體

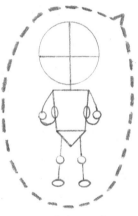

先用骨架人畫出動作喔！

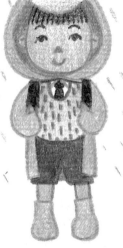

5 畫些雨絲並塗色。

1 畫制服的外形。

2 畫領帶和領子。

3 畫書包揹帶和褲子。

4 畫手、腳和雨衣、雨靴。

男同學的表情變化

喜　　　　　　怒　　　　　　哀　　　　　　樂

搭配物件的畫法

後揹書包

1 畫一個長
　方形。

2 畫蓋子。

3 畫揹帶。

4 塗色。

雨衣

1 畫橢欖形
　帽舌。

2 畫出完整
　的帽子。

3 畫袖子和雨
　衣外形。

4 塗色。

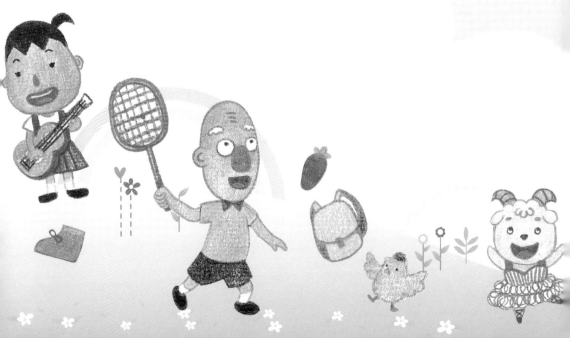

PART 6

十二星座

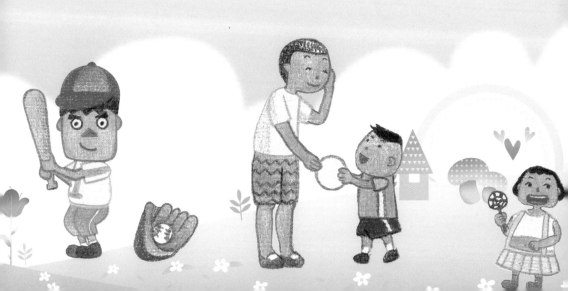

牡羊座 3.21～4.19

A 畫頭

1 畫U形的臉。

2 完成五官。

3 畫髮型和犄角。

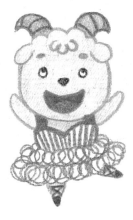

B 畫身體

1 畫衣服的外形。

2 用纏繞線畫出裙子。

3 畫手和腳。

完成圖

最後再全部塗色。

金牛座 4.20～5.20

A 畫頭

1 畫葫蘆形的臉。

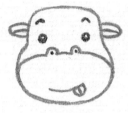

2 完成五官。

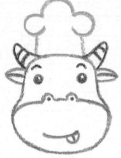

3 畫廚師帽和犄角。

B 畫身體

1 畫領巾。

2 畫上衣外形和釦子。

完成圖

最後再全部塗色。

3 畫圍裙、手、腳、鞋和餐巾、餐盤。

雙子座 5.21～6.20

2 畫五官。

1 畫U形的臉。

B 畫女生

2 畫五官。

完成圖

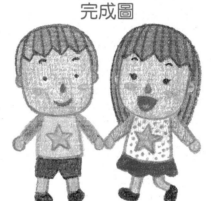

3 畫髮型。

最後再全部塗色。

3 畫髮型。

4 畫衣服和褲子。

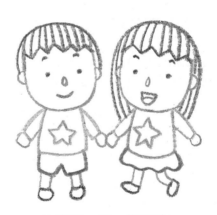

5 畫手、腳、鞋和衣
服圖案。

4 畫衣服。

巨蟹座 6.21～7.22

畫頭和身體

1 畫方形的臉。

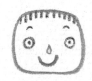

2 畫五官和瀏海。

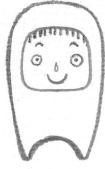

3 畫身體外形。

完成圖

最後再全部塗色。

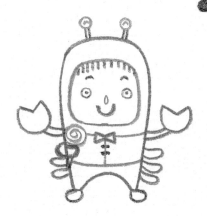

5 畫領結、衣服細節
　和棒棒糖。

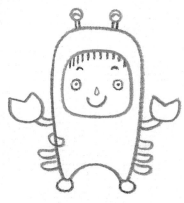

4 畫頭頂的眼睛、蟹
　螯、蟹腳和鞋。

A 畫頭和身體

1 畫六角形
的臉。

2 完成五官。

3 畫鬃毛。

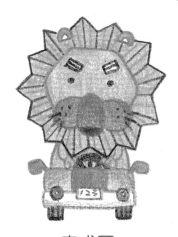

完成圖

最後再全部塗色。

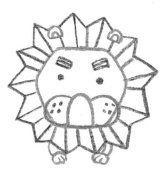

4 畫鬃毛線條、鬍子
的根部點點和手。

B 畫小汽車

1 畫∩形。

2 兩邊都再加一個
∩形。

3 畫車身和細節。

4 畫方向盤、後照
鏡和輪胎。

處女座 8.23～9.22

A 畫頭

1 畫水滴形的臉。

2 完成五官。

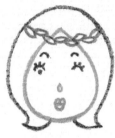

3 畫髮型和葉片髮飾。

B 畫身體

1 畫衣服的外形。

2 畫領子圖案。

3 畫袖子和裙子。

完成圖

最後再全部塗色。

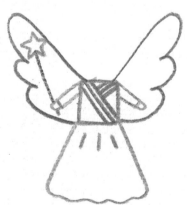

4 畫手、翅膀和仙女棒。

畫頭和身體

1 畫 U 形的臉。

2 完成五官。

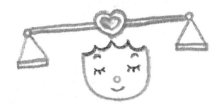

3 畫瀏海和天秤。

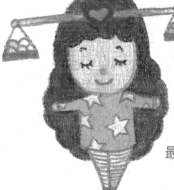

完成圖

最後再全部塗色。

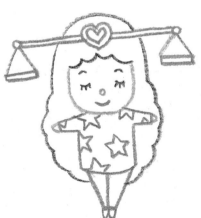

5 畫長捲髮和衣服
　圖案。

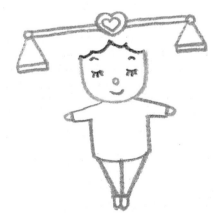

4 畫身體和手、腳。

天蠍座 10.23～11.21

畫頭和身體

1 畫橢圓形的臉。

2 畫瀏海和五官。

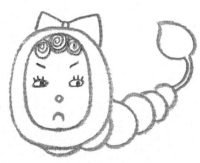

3 畫蝴蝶結和帽子。

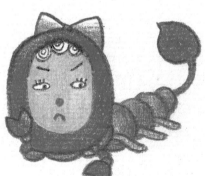

完成圖

最後再全部塗色。

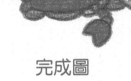

4 畫身體和尾刺。

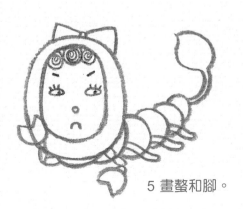

5 畫螯和腳。

A 畫頭

1 畫U形的臉。

2 完成五官和刀疤。

3 畫髮型。

完成圖
最後再全部塗色。

B 畫身體

1 畫衣服的外形。

2 畫衣服滾邊和手。

3 畫弓和箭。

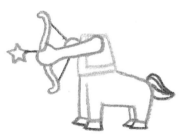

4 畫馬身、腳和尾巴。

A 畫頭

1 畫蛋形的臉。

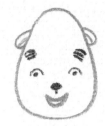

2 完成五官。

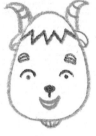

3 畫髮型、犄角和鬍子。

完成圖

加上氣球，最後再全部塗色。

B 畫身體

1 畫身體、手和魚身外形。

2 畫魚尾和鱗片。

3 魚身漸層塗色。

畫頭和身體

1 畫番茄形的臉。

2 完成五官。

3 畫瓶子外形。

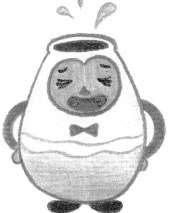

完成圖

最後再全部塗色。

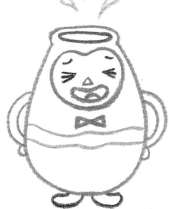

5 畫領結、水的波紋
和溢出的水滴。

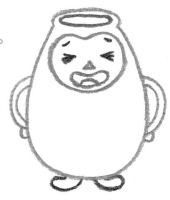

4 畫手和腳。

94

雙魚座 2.20～3.20

A 畫粉藍魚

1 畫一個反的
水滴形。

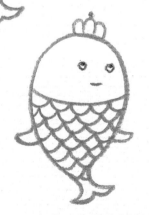

2 畫眼睛和魚
鰭、魚尾。

3 畫嘴、皇冠和鱗片。

完成圖

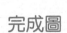

最後再全部塗色。

B 畫粉紅魚

1 畫一個反的
水滴形。

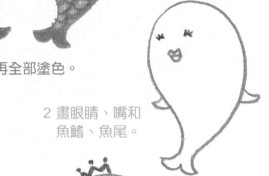

2 畫眼睛、嘴和
魚鰭、魚尾。

3 畫皇冠和鱗片。

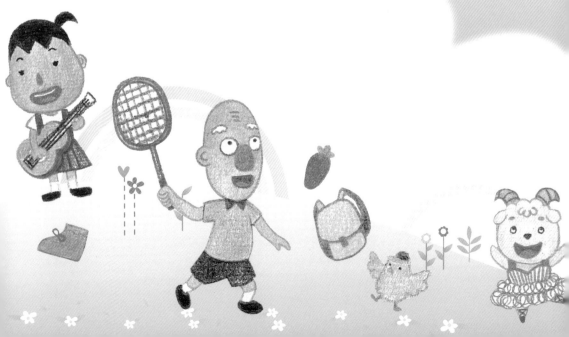

PART 7

十二生肖角色扮演

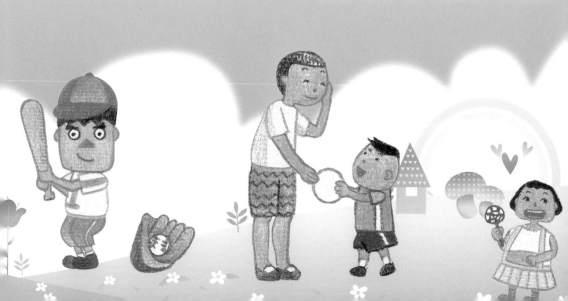

吃奶嘴的小老鼠

A 畫頭

2 畫五官。

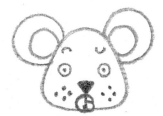

3 畫耳朵、鬍鬚
和奶嘴。

1 畫飯糰形的頭。

4 畫帽子。

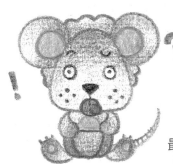

完成圖

最後加上「！」和
「？」再全部塗色。

B 畫身體

1 畫身體外形。

2 畫手和腳。

3 畫尾巴和
奶瓶。

牛牛醫生

A 畫頭

1 畫方形的頭。

2 畫犄角和臉上的分割線。

3 畫耳朵和五官。

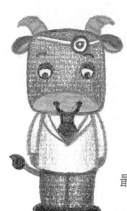

4 畫頭上的診療鏡。

完成圖

最後再全部塗色。

B 畫身體

1 畫身體外形。

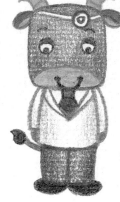

2 畫領帶、衣領和袖子。

3 畫尾巴、手、腳和鞋子。

A 畫頭

2 畫鼻子。

3 畫耳朵、鬍鬚和五官。

1 畫圓形的頭。

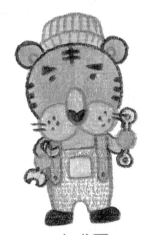

完成圖

最後再全部塗色。

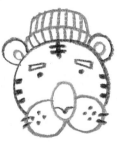

4 畫臉上斑紋和帽子。

B 畫身體

1 畫工作褲的吊帶。

2 畫出完整的工作褲。

3 畫手、鞋子和工具。

戴耳機的兔兔

A 畫頭

2 畫五官。

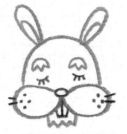

3 畫耳朵、鬍鬚和下巴的毛。

1 畫頭的上半部。

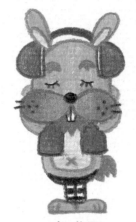

完成圖

最後再全部塗色。

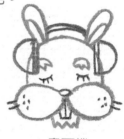

4 畫耳機。

B 畫身體

1 畫身體外形。

2 畫背心和肚臍。

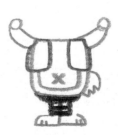

3 畫手、腳和尾巴。

龍龍律師

A 畫頭

1 畫頭的上半部。

2 畫鼻子。

3 畫五官、鬍鬚和犄角。

4 畫頭髮和長鬍。

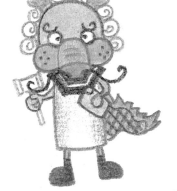

完成圖

最後再全部塗色。

B 畫身體

1 畫衣領外形。

2 往下畫出長袍。

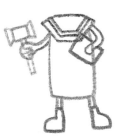

3 畫手、腳、文件和木槌。

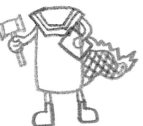

4 畫尾巴和鱗片。

愛釣魚的蛇

A 畫頭

1 畫飯糰形的頭。

2 畫眼睛。

3 畫嘴和長舌頭。

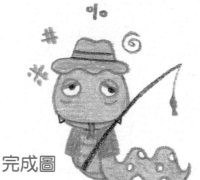

完成圖

最後加上一些符號
再全部塗色。

4 畫尖牙和帽子。

B 畫身體

1 畫身體上半段。

2 畫背心和後半
段身體。

3 畫身體斑紋
和釣竿。

畫家小馬

A 畫頭

2 畫臉上斑紋。

3 畫耳朵和五官。

1 畫長方形的頭。

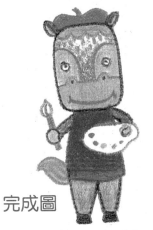

完成圖

最後再全部塗色。

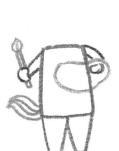

4 畫帽子。

B 畫身體

1 畫身體外形。

2 畫手和腳。

3 畫尾巴和畫筆、
調色盤。

羊羊小護理師

畫頭和身體

2 畫五官。

3 畫犄角和瀏海。

1 畫半圓形的頭。

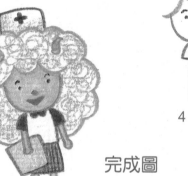

4 畫衣服。

完成圖
最後再全部塗色。

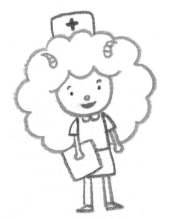

6 畫髮型和帽子。

5 畫手、腳和
資料夾。

小猴吉他手

A 畫頭

1 畫橢圓形的頭。

2 畫耳朵和臉上分割線。

3 畫五官和眼鏡。

B 畫身體

1 畫吉他外形。

2 描畫吉他的厚度和圓孔。

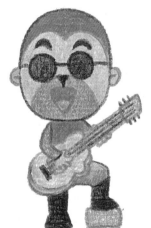

完成圖

最後再全部塗色。

3 畫吉他的絃柱和絃。

4 畫身體、手、腳和踏墊。

逛街的母雞和小雞

A 畫頭

1 畫饅頭形的頭。

2 畫五官。

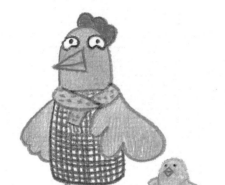

3 畫雞冠。

完成圖

最後加上小雞
再全部塗色。

B 畫身體

1 畫圍巾。

2 往下畫出洋裝。

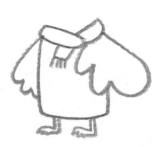

3 畫翅膀和腳。

扮小丑的狗狗

A 畫頭

1 畫梯形的頭。

2 畫鼻子和臉上
分割線。

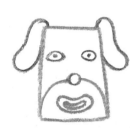

3 畫耳朵、眼睛
和嘴。

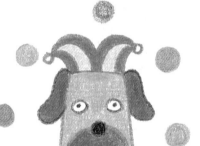

4 畫帽子。

B 畫身體

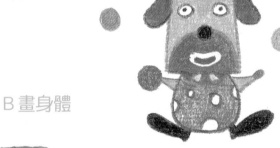

1 畫領子。

2 畫身體外形。

3 畫衣服圖案、
手和大鞋子。

完成圖

最後加上彩球
再全部塗色。

畫頭和身體

1 畫圓形的頭。

2 畫耳朵和鼻子。

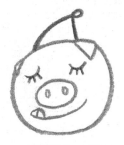

3 畫眼睛、嘴和帽子。

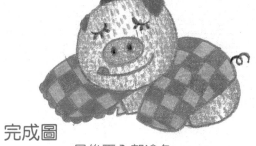

完成圖

最後再全部塗色。

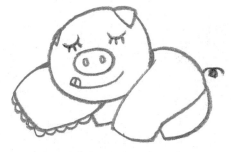

5 畫身體、尾巴和枕頭的花邊。

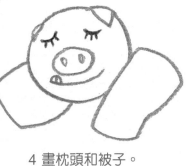

4 畫枕頭和被子。

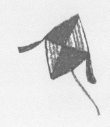
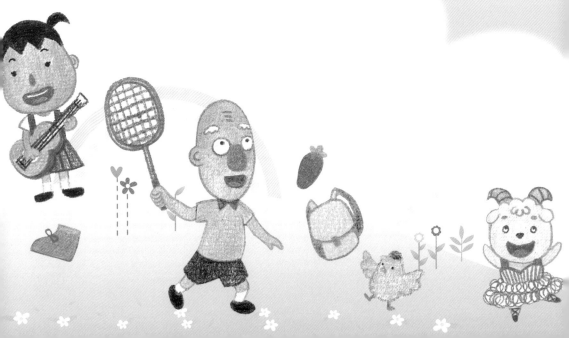

PART 8

人物造型與背景構圖

*畫好人物再加上背景和物件,畫面就會更充實,也會更有故事性喔!

*以下8幅示範圖的人物你已經學會了,那麼,再來練習畫物件和背景吧!

*完成的作品可以剪下、裝在相框裡,就是很好的裝飾畫喲!

*完成的作品也可以做成卡片或書籤。

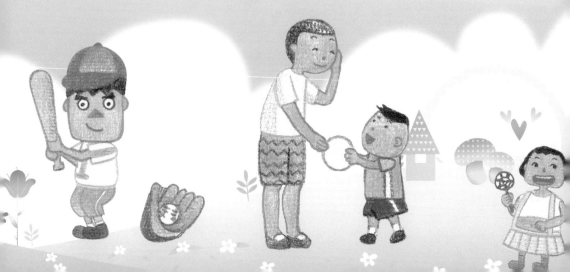

打毛線的奶奶

掛畫 ① ② ③

茶壺 ① ② ③

編織物 ① ② ③

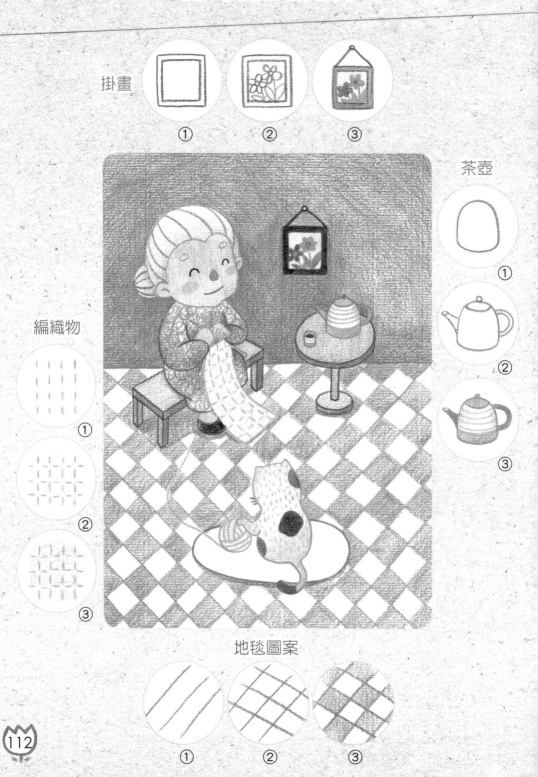

地毯圖案 ① ② ③

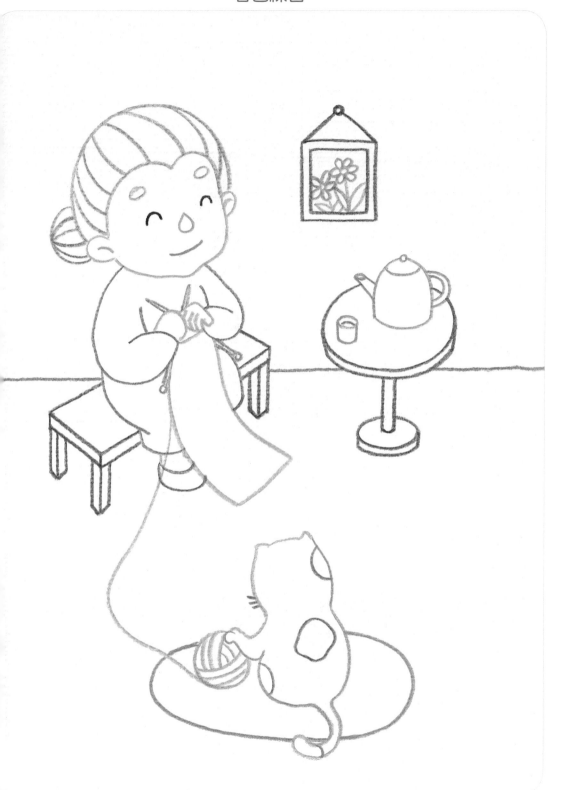

好廚藝的媽媽

洋蔥
① ② ③

胡蘿蔔
① ② ③

玉蜀黍
① ② ③

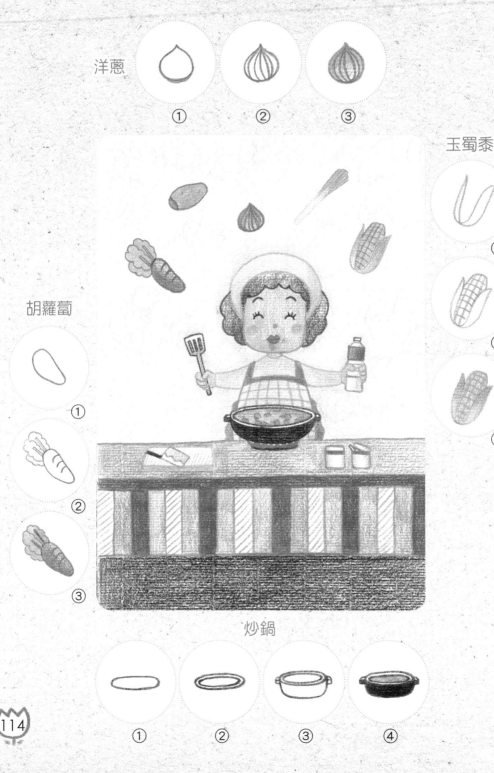

炒鍋
① ② ③ ④

認真教課的數學老師

木桌子

① ② ③ ④ ⑤

木椅子

① ② ③ ④

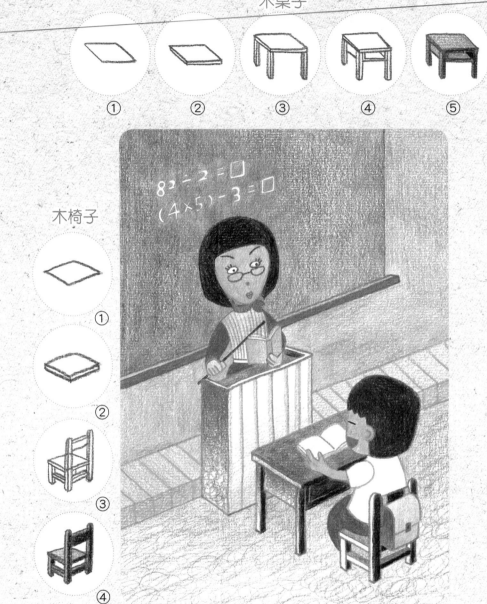

開心上學去的小朋友

天空

① ②

飛鳥

紅綠燈

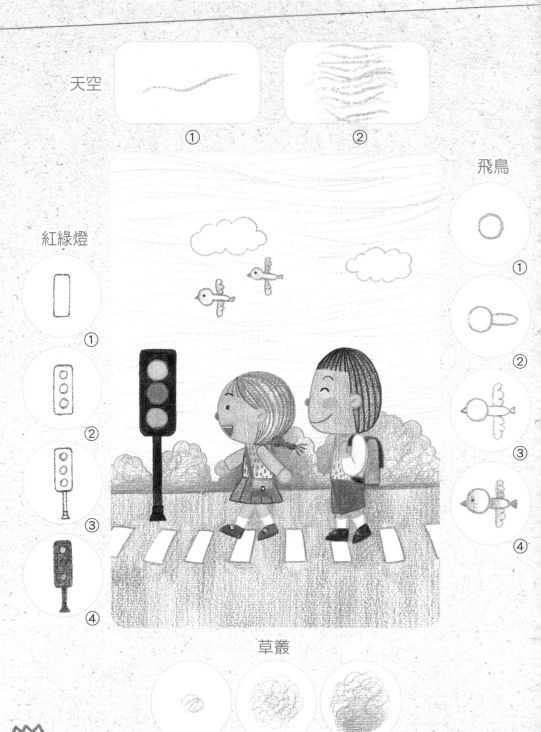

① ② ③ ④

① ② ③ ④

草叢

① ② ③

著色練習

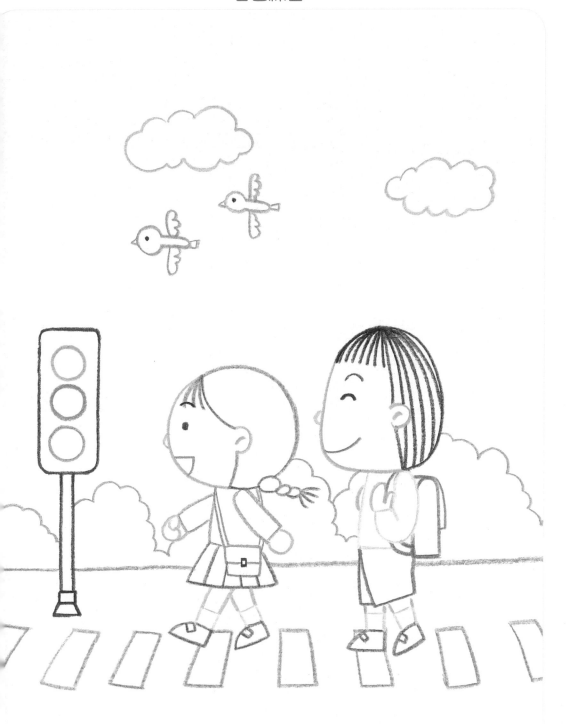

哥哥的棒球賽

天空

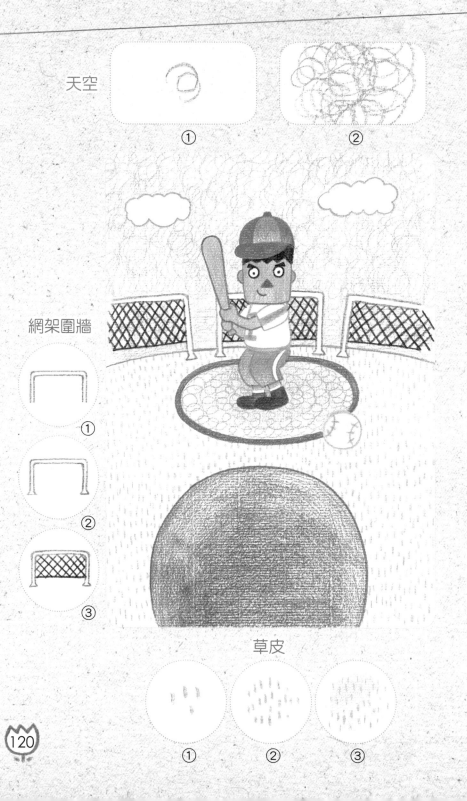

① ②

網架圍牆

① ② ③

草皮

① ② ③

120

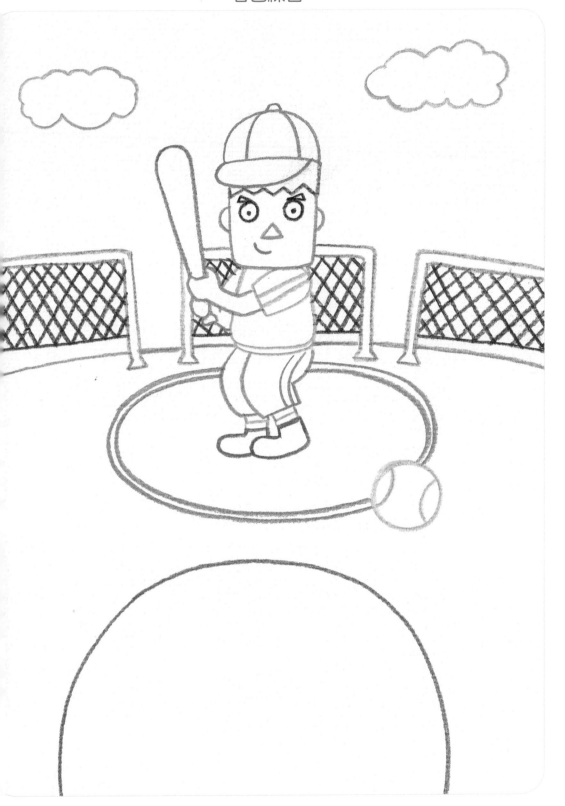

海灘玩水的弟弟

海浪

① ② ③

葉子塗色

①

②

③

沙灘

①

②

③

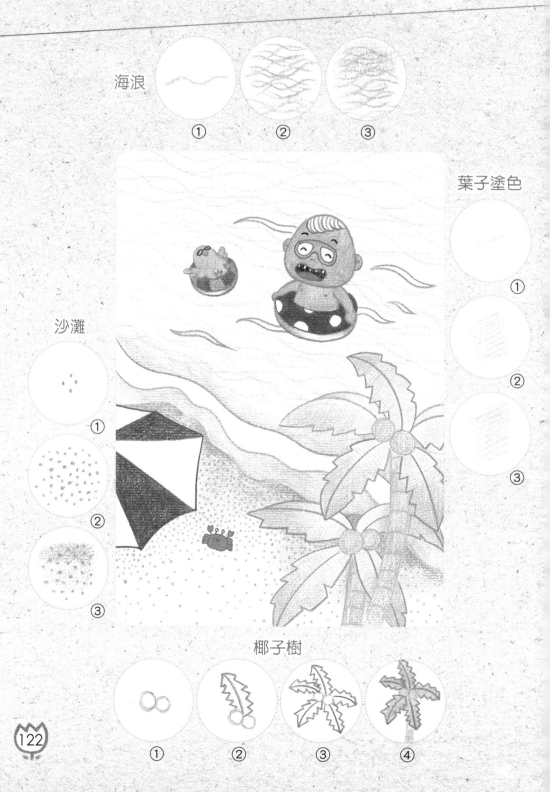

椰子樹

① ② ③ ④

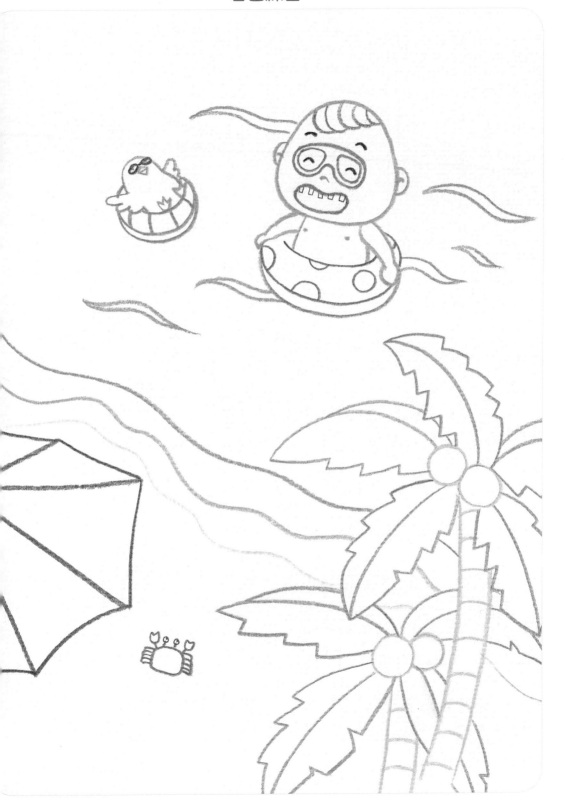

開車兜風的獅子

天空

① ② ③

樹幹木紋

①
②
③

蘋果樹

①

②

③

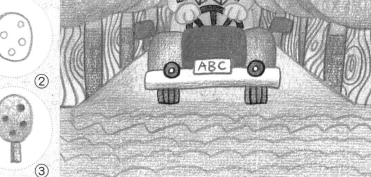

草地
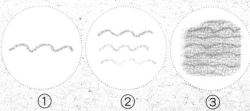
① ② ③

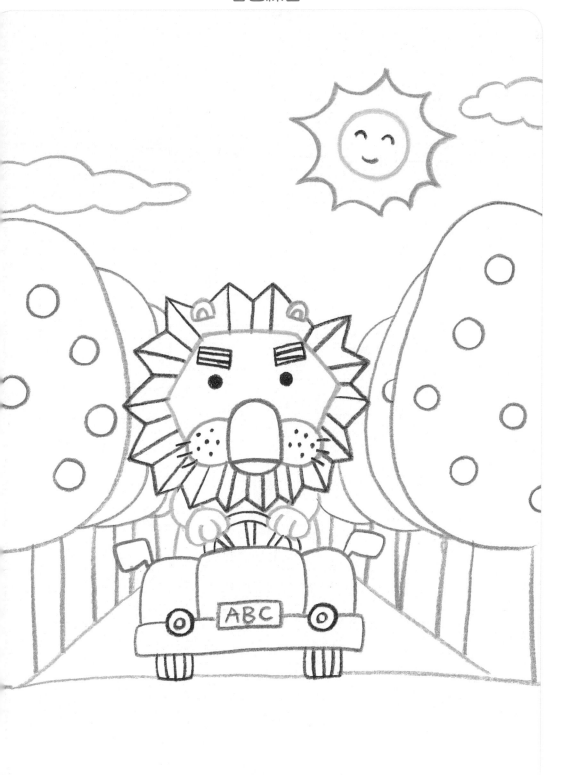

愛畫畫的小馬

畫作

① ② ③

畫架

① ② ③ ④

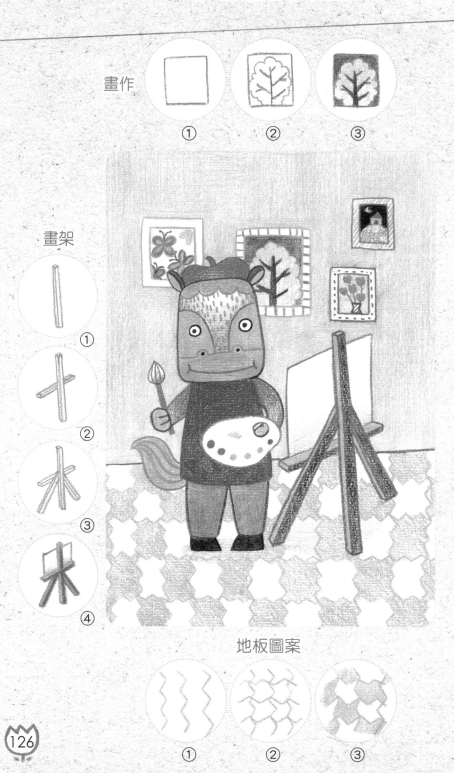

地板圖案

① ② ③

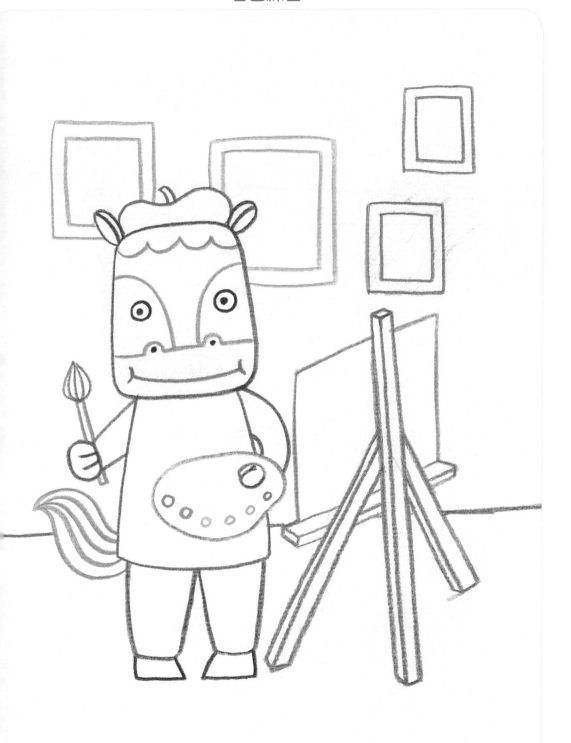

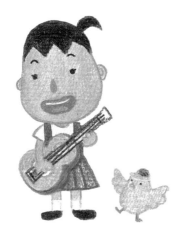

文房才藝教室 / 創意手繪

色鉛筆畫超Q人物

作　者：管育伶
負責人：楊玉清
副總編輯：黃正勇
編　輯：許齡允、陳惠萍
美術設計：洸譜創意設計股份有限公司

出　版：文房(香港)出版公司
2018年7月初版一刷
定　價：HK$68
ISBN：978-988-8483-27-3

總代理：蘋果樹圖書公司
地　址：香港九龍油塘草園街4號
　　　　華順工業大廈5樓D室
電　話：(852) 3105 0250
傳　真：(852) 3105 0253
電　郵：appletree@wtt-mail.com

發　行：香港聯合書刊物流有限公司
地　址：香港新界大埔汀麗路36號
　　　　中華商務印刷大廈3樓
電　話：(852) 2150 2100
傳　真：(852) 2407 3062
電　郵：info@suplogistics.com.hk